美字進化論 2

李彧——著

500 行書常用字精選〈教學本〉

走進行雲流水的書寫世界

　　身為硬筆書法教學工作者，最關心的事莫過於如何更有效地傳遞寫美字的方法。許多人希望日常書寫能既快速又有美感，因此行書成了大眾最普遍喜愛的書體。編寫這本常用500字行書主要目的就是希望提供沒有接觸過毛筆書法或臨寫古帖感到困難的讀者初學入門的方法。而行書相較於楷書多了許多變化性，因此在取捨行書範字的字形時，反覆思考較適合初學者入門的常見寫法，同時希望能更有效呈現從楷書過渡到行書的範字，以達到最佳的學習效果。

　　在開始學習行書前，建議最好能對楷書的書寫有一定程度的了解。楷書與行書若能融會貫通，則「楷中有行，行中有楷」，彼此相輔相成，每個字寫來就活靈活現了。藝術之美經常是相互融通的，寫字如同音樂、美術，有層次、有鋪陳、有呼應、有對比，還有留白；結構中也蘊含自然界事物的對稱、均衡之美與處事圓融、和諧之道。這些美的要素的存在，小至一個字，大至通篇全局的觀照，這也是我們應持續努力學習的課題。

　　這些年投入寫字教學，對於書寫時的狀態有深刻的體會。蘇東坡有言「書初無意於佳乃佳」，這意料之外的驚喜，往往就是美的最高境界。的確，王羲之若沒有酒後微醺，在放鬆的狀態下寫《蘭亭序》，恐怕這「天下第一行書」的美稱將拱手讓人。每次跟學生談到這個故事，他們總把焦點放在喝酒微醺這事上，以為只要喝了酒就能寫出美字，而忽略了「放鬆」才是真正重要的關鍵。

　　我們常因為有目的性的想法或行為，而難以達到充分放鬆的狀態。寫字時，肌肉一緊繃，運筆便生硬。尤其當你越想一筆一畫順著自己的意走，往往結果總是背道而馳。然而，寫字要達到放鬆的狀態，必須有熟練的技法做支撐，才能完善每個細節。因此，筆畫與部件是否熟能生巧就顯得格外重要。本書範字是以0.7mm中性筆書寫，讀者可選擇自己較容易控制的筆來練習，並以先能掌握字形結構為重點，其次再求用筆的變化。

　　本書旨在透過500個常用字的行書示範與重點解說，讓讀者能快速掌握行書的書寫方法。其中部分單字還補充常見的不同寫法，提供書寫時的參考。書中內容多以淺顯易懂的方式呈現，配合範字的引導，使讀者能輕鬆而有效率地學習行書基本技法，從而運用於日常書寫之中。如或未能盡善，懇請方家不吝賜教。

本書使用方法

　　本書精選500個行書常用字，並獨家以「字形結構」分類，從最初階的「獨體字」循序漸進至最難掌握的「複雜字」。在熟悉楷書書寫的基礎下，只要依照行書的五個書寫特點、手部放鬆，自然而然就能寫出優美而流暢的行書。

步驟一

　　請先翻到p5，閱讀「行書的書寫特點」。

步驟二

　　接著開始練習範字。本書特別將每個部件的寫法獨立教學，請先熟悉各個部件寫法，再進行單字。首先描紅三次，再根據定位點提示寫兩次，最後自主練習。頁面下方還有重點提醒，幫助你掌握連筆寫法、筆順拆解等關鍵。

步驟三

　　500個字都寫過之後，若想特別挑選某些單字練習，可透過以下方式查找：

一、假設你要找「水」。「水」是獨體字，先查找目錄，並翻到11頁獨體字。

二、再從11頁的表格中找到「水」這個字，就可查到頁碼了。

目錄
Contents

行書的書寫特點

　　國字基本有篆、隸、草、楷、行五種書體。因為楷書較為規矩，草書又過於奔放，因此發展出了行書。簡單來說，行書就是吸收了楷書與草書的特點所形成的一種書體，寫起來比楷書方便快速，讀起來又比草書容易辨識，是所有書體中實用性最高的。大家耳熟能詳的《蘭亭序》就是王羲之行書的代表作。

　　以下將介紹的書寫特點，其共同的目標都是為了加快書寫的速度。假使對於楷書的結構觀念已很清楚，又具備一定的熟練度，那麼只要在手部放鬆的狀態下，自然而流暢地書寫，就能寫出充滿節奏感的行書了。

王羲之《蘭亭序》局部

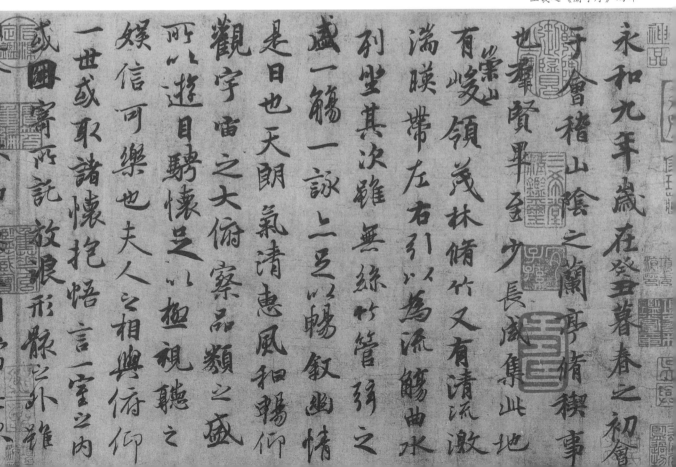

就書體的特徵看來，古人將楷書比喻為「站立」，行書比喻為「行走」，草書比喻為「奔跑」，就是指行書不像楷書那麼靜態，又不像草書那麼快速，而是介於兩者間「不疾不徐地行進」。

行書可分成「行草」與「行楷」兩種類型，好比「行走」可以是快步向前，也可以是悠閒散步。快步向前就像寫得比較放縱多變，接近草書的「行草」；而悠閒散步則像比較端正平穩，接近楷書的「行楷」。因「行草」包含較多草書的符號，同時減省了過多筆畫，不易識讀，所以較不實用。反觀「行楷」既保留了楷書的結構規律，同時兼具草書部分簡易的筆法，方便書寫又容易識讀，是最佳的手寫字體。因此，本書的範字主要以行楷為主，希望能提供讀者由楷書進入行書過渡階段的練習，達到最理想的學習效果。

行書為了加快行筆的速度，在筆畫的連接方式上與楷書明顯不同。因此其書寫方式有其特點，主要有筆勢連貫、減省筆畫、改變筆順、以圓代方與字形多變等，以下就這些書寫特點分別舉例說明。

（一） 筆勢連貫

行書與楷書在運筆方法上最重要的差別是「筆勢連貫」。所謂筆勢包括兩個層面的內容：一是指筆畫行進的方向，如橫畫由左向右，豎畫由上而下，挑畫由左下向右上等，書寫時有一定的行筆方向；二是指先後筆畫間因行筆的趨勢所形成的承上啟下、連貫呼應的映帶關係。而行書所強調的「筆勢連貫」，主要是指筆畫運行時，偶然帶出的挑、鉤或牽絲等促成筆畫互相照應的要素，有了這些自然映帶的筆勢，就能使整個字顯得靈巧、流暢，血脈貫通。

楷書的每個筆畫各自獨立，一個筆畫結束再提筆寫下一筆畫，筆斷意連。雖然筆畫與筆畫間也有筆勢的連貫，但並不會明顯地表現出來，而是隱含在筆畫之中。而行書則在楷書的基礎上，筆畫之間透過牽絲或指向的線條（鉤或挑）來達到互相呼應的效果，將各筆畫串連起來，形成連寫筆畫，使整個字充滿動感且姿態優美。所謂牽絲，是指將運筆速度加快而產生筆畫間纖細的連絲。然而這種連筆書寫的特點必須建立在楷書的結構規律上，有規律地快寫，而非隨筆牽絲亂寫。初學行書要先求結構準確，再求行筆快速，並且留意控制書寫的節奏，切勿亂成一團。

例如：寫「大」字，先橫後撇再捺，看起來三個筆畫是分開寫的，但各筆畫之間其實都有著筆勢上的連貫呼應。又如「始」字雖有八畫，卻能前後相連，一筆寫成。

手寫楷書	手寫行書	筆順解析				練習寫寫看	
大	大	一 1	ナ 2	大 3		大	大
始	始	㇏ 1	女 2	女 3	始 4	始	始
		始 5	始 6			始	始

（二）減省筆畫

　　楷書每個字都有固定的筆畫數，而行書為了能提高書寫速度，常利用簡單的用筆來代替楷書複雜的用筆，以短代長，以少代多。比較常見的是以長點代替捺畫、以三點代替四點，甚至將四、五畫連寫成一畫。如「故」字的捺畫改為長點，第二、三畫連寫成一筆畫；「然」字的四點「灬」連寫成兩畫或一畫。有時為了減少起筆、收筆的頻率，也會將相鄰的筆畫連寫，如「根」字的「木」的末兩畫直接寫成撇挑，以免因再次起筆而影響了行筆的速度，像這種減省筆畫的方式能有效提升書寫的速度。

手寫楷書	手寫行書	筆順解析				練習寫寫看	
故	故	十 1	古 2	故 3	故 4	故	故
然	然	㇆ 1	分 2	然 3	然 4	然	然
		然 5				然	然

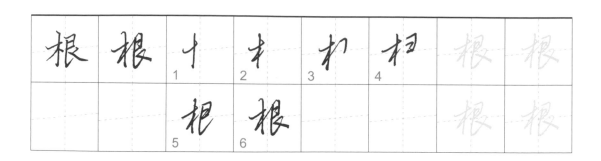

| | | 十 1 | 丰 2 | 扣 3 | 杞 4 | 根 | 根 |
| | | 根 5 | 根 6 | | | 根 | 根 |

（三）改變筆順

　　楷書的筆畫有固定的順序，而行書為了讓書寫速度加快，並使連筆較順暢，有些字的筆順會與楷書不同。如「布」字先寫撇再寫橫；「用」字的豎畫先寫，再寫兩橫；「由」字內部的「十」與類似的部件，先寫豎再寫橫。這樣改變筆順的方式能使書寫更加流利、快速，並有助於筆勢的連貫。

手寫楷書	手寫行書	筆順解析				練習寫寫看	
布	布	ナ 1	大 2	右 3	布 4	布	布
用	用	｜ 1	冂 2	用 3	用 4	用	用
由	由	丶 1	冂 2	巾 3	由 4	由	由
		由 5					

（四）以圓代方

　　楷書的筆畫轉折處多半有稜有角，橫畫平穩，豎畫直挺，較少圓轉的用筆。而行書則常將平直的線條變成曲線，並減少書寫過程中折筆的動作，這樣除了能使筆畫更有流動感，還

能提升書寫的速度。如「及」、「破」二字的橫撇與橫鉤。另外，行書的鉤畫也多以圓轉方式牽絲到下一筆畫或下一個字，而不像楷書的鉤畫那樣尖銳、短小。如「易」字的橫折鉤，「打」字的豎鉤。不過要注意的是並非所有的筆畫都變得圓轉，而是方圓兼備，有骨有形。

手寫楷書	手寫行書	筆順解析				練習寫寫看	
及	及	ノ 1	乃 2	及 3		及	及
破	破	ノ 1	石 2	矽 3	砂 4	破	破
		破 5	破 6			破	破
易	易	冂 1	日 2	昜 3	易 4	易	易
		易 5				易	易
打	打	一 1	扌 2	扌 3	打 4	打	打

（五）字形多變

　　楷書的字形講究規矩、整齊，變化較小，而行書的字形則大小相間，長短交錯，變化多端。同一個字可能有幾種不同的寫法，避免重複字形而顯得呆板。行書的字形常以斜勢代替平整，使姿態顯得生動，但要注意保持字的重心穩定，切勿失去平衡。有時還會借用草書的字形，將一些次要的筆畫省去，而將主要的筆畫以圓轉的筆法連成曲線來寫，不但能更有效加快書寫的速度，還能調節書寫時的行氣。如「是」、「從」二字最後的豎、橫、撇、捺四畫寫成一畫。

【以下每字皆示範三種寫法】

手寫楷書	手寫行書	筆順解析			練習寫寫看		
是	是	日 (1)	旦 (2)	是 (3)	是	是	
	是	日 (1)	旦 (2)	早 (3)	早 (4)	是	是
		异 (5)	是 (6)			是	是
	是	日 (1)	旦 (2)	早 (3)	早 (4)	是	是
	是 (5)				是	是	
從	從	彳 (1)	彳 (2)	從 (3)	從	從	
	從	彳 (1)	彳 (2)	行 (3)	彳 (4)	從	從
		從 (5)	從 (6)			從	從
	從	彳 (1)	彳 (2)	彳 (3)	從 (4)	從	從
	從 (5)				從	從	

獨體字

由於行書的筆畫有其隨意性，變化較大，同一個字的同一筆畫，既能這樣寫，又能那樣寫，沒有統一的規定，唯有透過臨帖、模仿，才能逐漸掌握其書寫的技巧與規律。本書選取常用500字，範寫行書常見的字形，並說明臨寫的方法，幫助你進入行書的世界。

基本筆畫

　　行書的筆畫與楷書獨立的筆畫不同，往往是前後呼應，連寫在一起的。因此，熟練連筆的方法，對於提升行書的書寫技能很有幫助。許多人誤以為只要將楷書的筆畫串連起來寫，就是行書，其實不然。行書有其正確而合理的連筆動作，能避免因隨意牽絲連筆而造成筆畫糾結成一團的窘況。

　　以下分類介紹行書的基本筆畫，並將常見的連筆方法列舉於常用字練習下方的隨頁解說，幫助你迅速掌握書寫行書美字的要領。

（一）點

　　行書中的點雖短小，但卻很重要。它經常在字中擔任筆畫過渡或裝飾的角色，負責承上啟下、畫龍點睛。在熟練楷書點畫的基礎上，寫好行書的點畫就容易多了。

左點 (1)	㇀	1. 從右上向左下點，由輕至重，略有弧度❶。 2. 收筆時輕頓筆後❷，常帶有向右或右上的小鉤❸，藉以呼應到下一筆畫。 3. 常見於「心」字的第一點。
	練習 寫寫看	心　心　心　心　心　心　心
左點 (2)	㇀	1. 從左上向右下行筆後❶，轉向右上挑出❷，類似「㇀」。 2. 常見於相向點的左點，如「小」、「木」、「示」等字。
	練習 寫寫看	小　小　小　小　小　小　小
右點	㇏	1. 從左上向右下點，由輕至重，略有弧度❶。 2. 收筆時常會帶有向左的小鉤❷，藉以呼應到下一筆畫。 3. 寫得稍長的右點多代替捺畫使用。
	練習 寫寫看	外　外　外　外　外　外　外

（二）橫

　　橫畫是國字中出現頻率最高的筆畫。行書的橫畫寫法較楷書單純，多隨興帶有較大的斜度與弧度，可在書寫時依字中需要做適當的安排。除了長短橫的變化外，收筆時多帶有向左下的小鉤或連筆的牽絲。

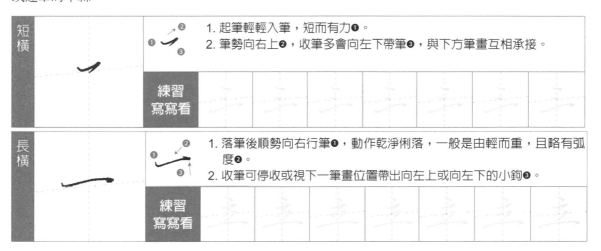

短橫		1. 起筆輕輕入筆，短而有力❶。 2. 筆勢向右上❷，收筆多會向左下帶筆❸，與下方筆畫互相承接。
	練習 寫寫看	
長橫		1. 落筆後順勢向右行筆❶，動作乾淨俐落，一般是由輕而重，且略有弧度❷。 2. 收筆可停收或視下一筆畫位置帶出向左上或向左下的小鉤❸。
	練習 寫寫看	

（三）豎

　　行書的豎畫與楷書相同，有懸針和垂露兩種。若豎畫在字的左側，收筆時會略帶向右上的小鉤，類似豎挑，以便與右側的筆畫相呼應；若豎畫在字的右側或中間，則可寫成懸針豎或垂露豎，並稍向下伸展。

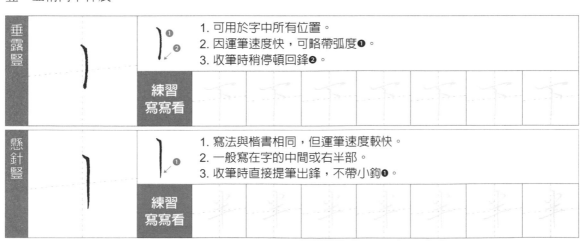

垂露豎		1. 可用於字中所有位置。 2. 因運筆速度快，可略帶弧度❶。 3. 收筆時稍停頓回鋒❷。
	練習 寫寫看	
懸針豎		1. 寫法與楷書相同，但運筆速度較快。 2. 一般寫在字的中間或右半部。 3. 收筆時直接提筆出鋒，不帶小鉤❶。
	練習 寫寫看	

（四）撇

　　撇畫在字中能展現字形飄逸舒展的姿態，有時寫法與楷書有較大的差異。尤其長撇與豎撇為了和後面的筆畫互相映帶，多反向回鋒帶出小鉤。書寫時應掌握好長度、斜度與弧度，且回鋒連筆宜自然、流暢。

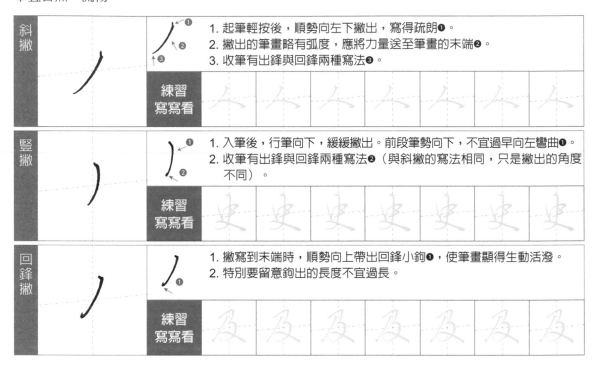

斜撇		1. 起筆輕按後，順勢向左下撇出，寫得疏朗❶。 2. 撇出的筆畫略有弧度，應將力量送至筆畫的末端❷。 3. 收筆有出鋒與回鋒兩種寫法❸。
	練習寫寫看	
豎撇		1. 入筆後，行筆向下，緩緩撇出。前段筆勢向下，不宜過早向左彎曲❶。 2. 收筆有出鋒與回鋒兩種寫法❷（與斜撇的寫法相同，只是撇出的角度不同）。
	練習寫寫看	
回鋒撇		1. 撇寫到末端時，順勢向上帶出回鋒小鉤❶，使筆畫顯得生動活潑。 2. 特別要留意鉤出的長度不宜過長。
	練習寫寫看	

（五）捺

　　捺畫在國字的筆畫中寫得最為放逸、伸展，往往與撇畫左右搭配出現，擔任主筆的角色。楷書的捺畫講究「一波三折」的運筆過程，而在行書則表現得較為輕盈、快速，多根據字形結構的變化與個人的書寫習慣來處理。

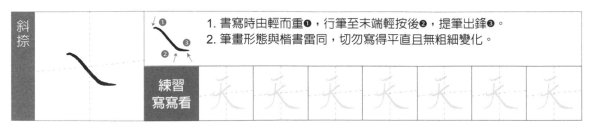

斜捺		1. 書寫時由輕而重❶，行筆至末端輕按後❷，提筆出鋒❸。 2. 筆畫形態與楷書雷同，切勿寫得平直且無粗細變化。
	練習寫寫看	

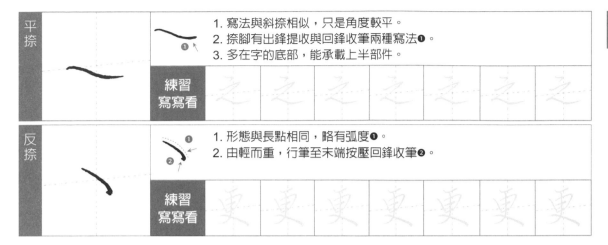

平捺			1. 寫法與斜捺相似，只是角度較平。 2. 捺腳有出鋒提收與回鋒收筆兩種寫法❶。 3. 多在字的底部，能承載上半部件。
	練習 寫寫看		
反捺			1. 形態與長點相同，略有弧度❶。 2. 由輕而重，行筆至末端按壓回鋒收筆❷。
	練習 寫寫看		

（六）折

　　楷書的折畫以方折為主，轉折處會稍有頓筆，而行書的折畫多以圓轉的形式表現。不過要注意的是，若折筆過於圓滑會顯得軟弱無力，應方圓並用，才能展現挺拔的姿態，且能維持較快的書寫速度。

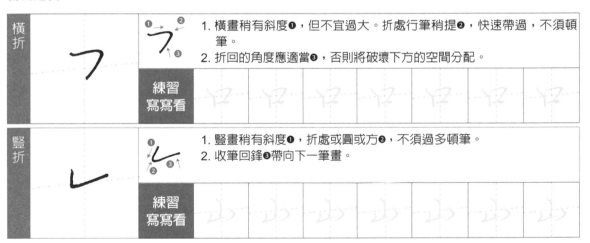

橫折			1. 橫畫稍有斜度❶，但不宜過大。折處行筆稍提❷，快速帶過，不須頓筆。 2. 折回的角度應適當❸，否則將破壞下方的空間分配。
	練習 寫寫看		
豎折			1. 豎畫稍有斜度❶，折處或圓或方❷，不須過多頓筆。 2. 收筆回鋒❸帶向下一筆畫。
	練習 寫寫看		

（七）鉤

　　國字中鉤畫的種類最多，寫法也各異。因行書的運筆增加了速度，有時甚至省略鉤出的部分，讓字看起來乾淨俐落、強勁有力。

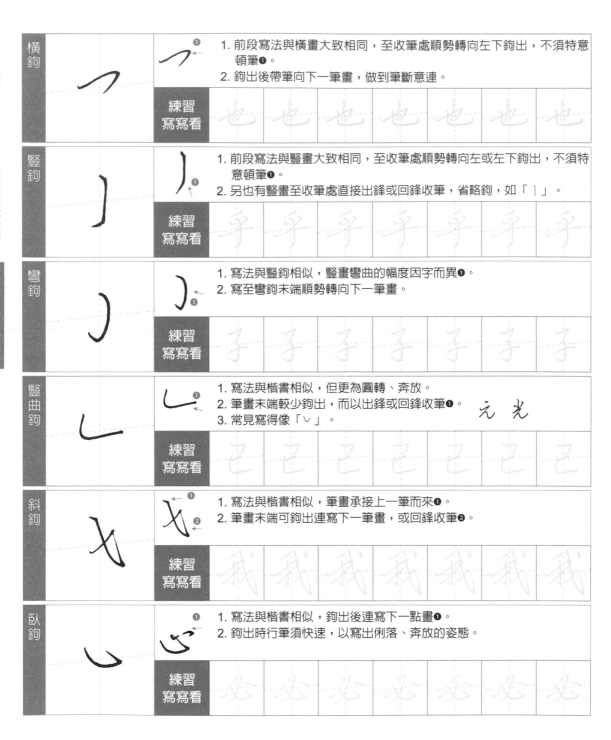

橫鉤		1. 前段寫法與橫畫大致相同，至收筆處順勢轉向左下鉤出，不須特意頓筆❶。 2. 鉤出後帶筆向下一筆畫，做到筆斷意連。
	練習 寫寫看	
豎鉤		1. 前段寫法與豎畫大致相同，至收筆處順勢轉向左或左下鉤出，不須特意頓筆❶。 2. 另也有豎畫至收筆處直接出鋒或回鋒收筆，省略鉤，如「丨」。
	練習 寫寫看	
彎鉤		1. 寫法與豎鉤相似，豎畫彎曲的幅度因字而異❶。 2. 寫至彎鉤末端順勢轉向下一筆畫。
	練習 寫寫看	
豎曲鉤		1. 寫法與楷書相似，但更為圓轉、奔放。 2. 筆畫末端較少鉤出，而以出鋒或回鋒收筆❶。 3. 常見寫得像「ㄥ」。
	練習 寫寫看	
斜鉤		1. 寫法與楷書相似，筆畫承接上一筆而來❶。 2. 筆畫末端可鉤出連寫下一筆畫，或回鋒收筆❷。
	練習 寫寫看	
臥鉤		1. 寫法與楷書相似，鉤出後連寫下一點畫❶。 2. 鉤出時行筆須快速，以寫出俐落、奔放的姿態。
	練習 寫寫看	

（八）挑

　　行書的挑畫常與豎畫連寫成豎挑，這部分留待後續單字教學（p.80）示範。

一	二	三	十	士	工	土	上	正	非
一	二	三	十	士	工	土	上	正	非

重點提醒

- 「工」的另一種寫法： 乙

- 「上」的筆順：❶ 丶　❷ 卜　❸ 上

- 「上」還有另一種寫法： 上　❶ 丨　❷ 卜　❸ 上

- 「正」的筆順：❶ 一　❷ 正　❸ 正　❹ 正　　　也可將❶❷連寫成： 正

- 「非」的筆順：❶ 丨　❷ 刂　❸ 刐　❹ 非　❺ 非　❻ 非　❼ 非　❽ 非

折畫

五	口	日	目	且	中	車	由	四	西
五	口	日	目	且	中	車	由	四	西
五	口	日	目	且	中	車	由	四	西
五	口	日	目	且	中	車	由	四	西
五	口	日	目	且	中	車	由	四	西

重點提醒

- 行書折畫多圓轉，不須過多頓筆，但也不宜太圓滑。
- 「五」的前兩畫連寫成「７」。
- 「目」、「且」二字裡面的兩橫可連寫成「３」。
- 「四」的中間兩筆畫寫成相向點。

（出）　（世）　　　　　　＼點畫

七	山	出	世	下	主	半	小	示	只
七	山	出	世	下	主	半	小	示	只

重點提醒

● 一點連橫：
　　點畫收筆時，筆尖向下一筆畫起筆位置帶出小鉤，再連寫橫畫。二

● 左右點連筆：左右兩點互相呼應，可分開或牽絲虛連，再接寫下一筆畫。

● 「出」的筆順：❶ 丨 ❷ 屮 ❸ 出 ❹ 出

● 「世」的筆順：❶ 一 ❷ 十 ❸ 廿 ❹ 世 ❺ 世

● 「下」的另一種寫法：❶ 丅 ❷ 下

● 「主」的筆順：❶ 、 ❷ 亠 ❸ 主

點畫　　　　　　　　　　　　　　　　　　　　　　　　　　＼撇畫

其	具	真	共	平	立	並	向	自	千
其	具	真	共	平	立	並	向	自	千
其	具	真	共	平	立	並	向	自	千
其	具	真	共	平	立	並	向	自	千
其	具	真	共	平	立	並	向	自	千

重點提醒

● 二點連橫：

　　兩相向點有明顯映帶關係，可分開或牽絲虛連，再接寫橫畫。　

● 「其」、「真」二字內部橫畫連寫成「 ろ 」。

● 「真」字的第二、三筆連寫成一筆畫。

重	直	生	年	百	面	不	少	片	八
重	直	生	年	百	面	不	少	片	八
重	直	生	年	百	面	不	少	片	八
重	直	生	年	百	面	不	少	片	八
重	直	生	年	百	面	不	少	片	八

重點提醒

● 橫向下連筆：
　橫畫寫到末端時，筆尖向左下鉤出或直接連寫撇畫。

● 豎連橫：
　豎畫寫到末端時，筆尖向左上帶筆連寫橫畫。

捺畫　　　　　　　（文）　　　　　　　　　　　（本）　　　　　　　（來）

人	入	乂	交	未	本	東	来	大	太
人	入	乂	交	未	本	東	来	大	太

重點提醒

● 二連橫／三連橫：
　橫畫寫到末端時，筆尖向左下鉤出，連寫下一筆橫畫。二/三

● 「交」的筆順：❶ 、 ❷ 亠 ❸ 交 ❹ 交

● 「本」的筆順：❶ 一 ❷ 木 ❸ 本 ❹ 本

夭	失	史	更	又	及	久	友	之	以
夭	失	史	更	又	及	久	友	之	以
夭	失	史	更	又	及	久	友	之	以
夭	失	史	更	又	及	久	友	之	以
夭	失	史	更	又	及	久	友	之	以

重點提醒

● 撇連捺：撇畫寫到末端時，回鋒帶向捺畫，並常將捺畫改寫成長點。

● 「以」字的寫法簡省筆畫：❶　　❷

● 「之」的另一種寫法：

23

鈎畫

了	子	乎	手	才	可	事	求	水	月
了	子	乎	手	才	可	事	求	水	月
了	子	乎	手	才	可	事	求	水	月
了	子	乎	手	才	可	事	求	水	月
了	子	乎	手	才	可	事	求	水	月

重點提醒

- 鈎連橫：例如「子」向左上鈎出後，連寫橫畫。在進入橫畫前的行筆過程應稍微提筆，可空中帶筆或牽絲連筆。
- 相對四點連筆：
 四點上下左右相對，彼此呼應，寫法很像是阿拉伯數字2與3連寫。
- 橫向上連筆：橫畫寫到末端時，筆尖向左上鈎出，帶筆連寫下一筆畫。

身	内	同	用	角	再	方	力	而	向
身	内	同	用	角	再	方	力	而	向
身	内	同	用	角	再	方	力	而	向
身	内	同	用	角	再	方	力	而	向
身	内	同	用	角	再	方	力	而	向

重點提醒

● 豎連豎：左豎寫到末端時，筆尖向右上帶筆連寫右豎。

● 「再」的筆順：❶ 一 ❷ 厂 ❸ 月 ❹ 再 ❺ 再

鉤畫（雨）　　　　　　　　　　　　　　　　　　　　　　　　　　（包）

雨	南	為	馬	也	巳	己	色	包	死
雨	南	為	馬	也	巳	己	色	包	死
雨	南	為	馬	也	巳	己	色	包	死
雨	南	為	馬	也	巳	己	色	包	死
雨	南	為	馬	也	巳	己	色	包	死

重點提醒

● 鉤連豎：橫鉤收筆時，提筆轉向左上連寫豎畫。

● 「也」的另一種寫法：

● 「巳」、「己」二字寫法相似，亦可寫成：

巳　己

九	北	成	我	或	民	式	心	必	女
九	北	成	我	或	民	式	心	必	女
九	北	成	我	或	民	式	心	必	女
九	北	成	我	或	民	式	心	必	女
九	北	成	我	或	民	式	心	必	女

重點提醒

- 鉤連撇：鉤畫收筆時，帶筆連寫撇畫，保持筆意相連。
- 鉤連點：心
 鉤畫出鋒後接寫點畫，中間行筆過程應稍微提筆，可空中帶筆或牽絲連筆。
- 「必」的筆順：❶ 丿 ❷ 必 ❸ 必 ❹ 必 ❺ 必

其他

每	有	在	存							
每	有	在	存							

每	有	在	存							
每	有	在	存							
每	有	在	存							

重點提醒

● 撇連橫：

撇畫寫到末端時，筆尖向左上以圓弧狀帶筆連寫橫畫。ナ

● 「有」字的筆順：先寫撇畫，再連筆寫橫畫，然後寫「月」。

❶ ナ ❷ ナ ❸ 有 ❹ 有

左右組合字

　　練習國字的間架結構可以從偏旁部件的寫法著手，只要掌握其寫法要領，就能初步解決間架結構的問題。根據統計，國字中的左右組合字為數最多，因此熟練同一部件在不同字中的處理方法，然後尋求組字的平穩規律，並加上用筆的變化，即能寫出美觀的行書。

　　左右組合字中以左窄右寬的字最多，如「忄」、「扌」、「氵」、「口」等部件；此外，左寬右窄的字則常見於「刂」、「阝」、「卩」等部件，同時也多有高低錯落的變化結構安排；而左右相當的字則散見於各偏旁部件，兩側部件的比例接近，如「餘」、「故」、「般」等字。

示範單字	頁碼	示範單字	頁碼
他個但作使代何化像位	40	站端到則別制刻對說許	50
什任便信你仍條件住依	41	話該認論記調談計語議	51
保值備傷得後行從很往	42	設經結給絕統終約紀細	52
待相樣機極根格標種利	43	紅除際院都那部即所新	53
程和精把接提打指持推	44	斷助動切教改政故收致	54
找排物特孩獨情性快懷	45	次歡於放頭顯須領影形	55
視社神被呢嗎如知加確	46	難雖離好始她燈短缺路	56
破時晚眼的脫朋朝明期	47	錢餘引強張般段配將驗	57
冷沒法活滿深流清決治	48	輕較轉體取解觀親比此	58
海消況注地場境現理環	49	就能外報服戰靜夠務	59

部件基本筆法

楷書二畫，而行書可用二畫也可用一畫。短撇寫完後折筆接寫豎畫，至末端向右上方提筆，帶出右邊的筆畫。

練習 寫寫看							

楷書三畫，而行書則一畫完成。短撇寫完後折筆回鋒寫第二撇，再折筆接寫短豎，至末端筆鋒挑向右上方。

練習 寫寫看							

楷書四畫，而行書則二畫完成。橫與豎連筆寫完，再另起筆寫撇挑。
另外還有一種寫法，如寫法2：
寫法1：❶ 十 ❷ 才　　寫法2：❶ 丿 ❷ 才

練習 寫寫看							

楷書五畫，而行書則三畫完成。先寫短撇後，順勢按筆寫短橫，再向上連筆寫豎畫，然後另起筆寫撇挑。另外還有一種寫法，如寫法2：
寫法1：❶ 一 ❷ 千 ❸ 禾　　寫法2：❶ 一 ❷ 丿 ❸ 手

練習 寫寫看							

楷書六畫，而行書寫三畫或四畫。上兩點呼應連寫，短橫略斜，再寫豎畫，末兩點寫成撇挑。筆順如下：
三畫：❶ ㇛ ❷ 屮 ❸ 半　　四畫：❶ ㇛ ❷ ㇒ ❸ 半 ❹ 半

練習 寫寫看							

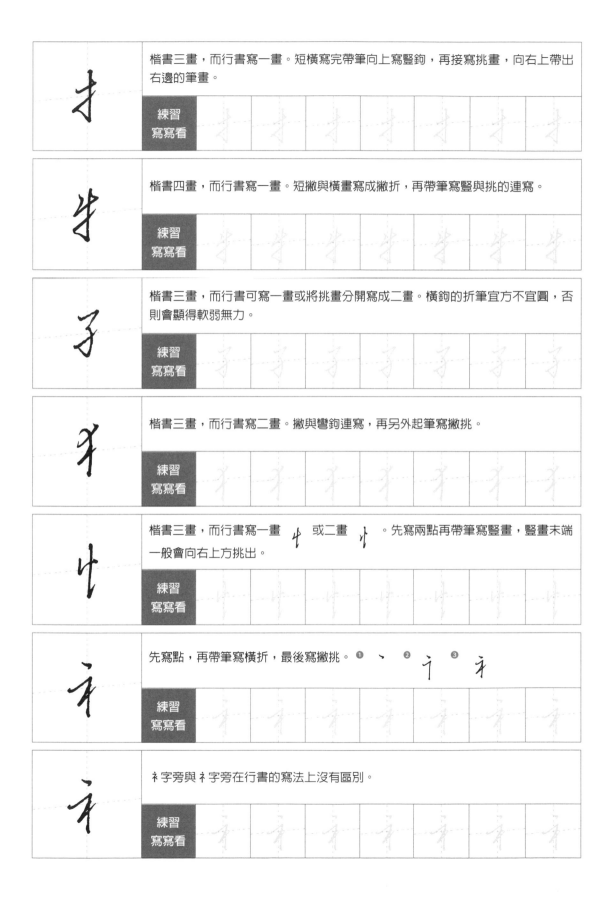

楷書三畫，而行書寫一畫。短橫寫完帶筆向上寫豎鉤，再接寫挑畫，向右上帶出右邊的筆畫。

練習
寫寫看

楷書四畫，而行書寫一畫。短撇與橫畫寫成撇折，再帶筆寫豎與挑的連寫。

練習
寫寫看

楷書三畫，而行書可寫一畫或將挑畫分開寫成二畫。橫鉤的折筆宜方不宜圓，否則會顯得軟弱無力。

練習
寫寫看

楷書三畫，而行書寫二畫。撇與彎鉤連寫，再另外起筆寫撇挑。

練習
寫寫看

楷書三畫，而行書寫一畫 ⺧ 或二畫 ⺧ 。先寫兩點再帶筆寫豎畫，豎畫末端一般會向右上方挑出。

練習
寫寫看

先寫點，再帶筆寫橫折，最後寫撇挑。❶ 丶 ❷ 礻 ❸ 礻

練習
寫寫看

衤字旁與礻字旁在行書的寫法上沒有區別。

練習
寫寫看

楷書三畫，而行書寫二畫。位置略偏上，且不宜寫得太大。有時可簡化為兩點，但要有一定的斜勢與筆意的連貫。在行書中，第一畫與其他筆畫常不相連，其形很像數字12。

練習寫寫看

楷書五畫，而行書寫三畫。橫與撇連寫，再寫「口」。

練習寫寫看

楷書四畫，而行書寫三畫。豎畫與橫折筆勢相映帶，兩短橫連寫，形似數字2。

練習寫寫看

楷書五畫，而行書寫三畫或四畫。寫法與「日」相似，三短橫可連寫或將上面兩橫分開。❶三畫 目 ❷四畫 目

練習寫寫看

下筆寫短撇後，帶筆寫「日」。

練習寫寫看

肉字旁與月字旁在行書的寫法上沒有區別。楷書四畫，而行書寫三畫。

練習寫寫看

請留意，「月」在左半部時，末兩畫寫成點挑或簡寫成豎挑。
❶ 在左半部的寫法 月　❷ 在右半部的寫法 月

練習寫寫看

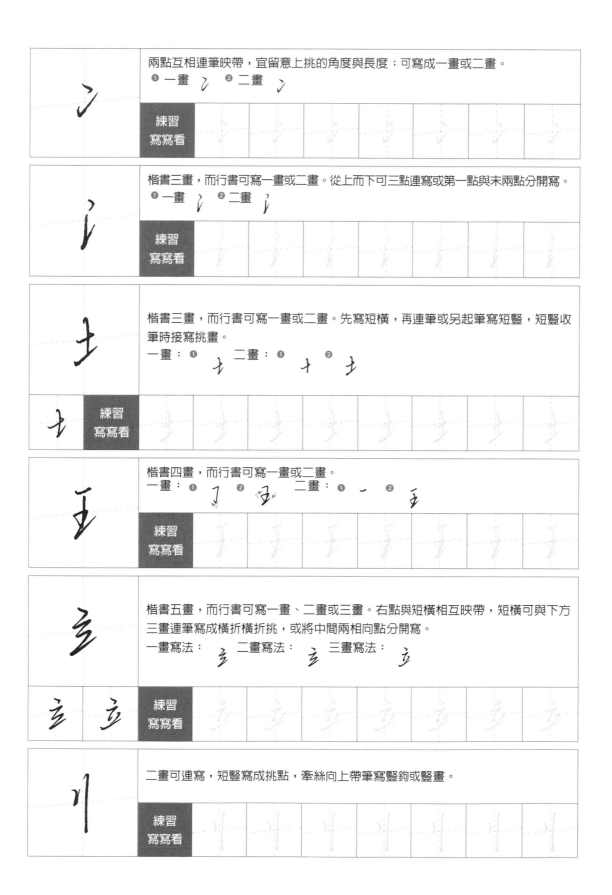

兩點互相連筆映帶，宜留意上挑的角度與長度；可寫成一畫或二畫。
❶ 一畫　❷ 二畫

練習
寫寫看

楷書三畫，而行書可寫一畫或二畫。從上而下可三點連寫或第一點與末兩點分開寫。
❶ 一畫　❷ 二畫

練習
寫寫看

楷書三畫，而行書可寫一畫或二畫。先寫短橫，再連筆或另起筆寫短豎，短豎收筆時接寫挑畫。
一畫：❶　二畫：❶　❷

練習
寫寫看

楷書四畫，而行書可寫一畫或二畫。
一畫：❶　❷　二畫：❶　❷

練習
寫寫看

楷書五畫，而行書可寫一畫、二畫或三畫。右點與短橫相互映帶，短橫可與下方三畫連筆寫成橫折橫折挑，或將中間兩相向點分開寫。
一畫寫法：　二畫寫法：　三畫寫法：

練習
寫寫看

二畫可連寫，短豎寫成挑點，牽絲向上帶筆寫豎鉤或豎畫。

練習
寫寫看

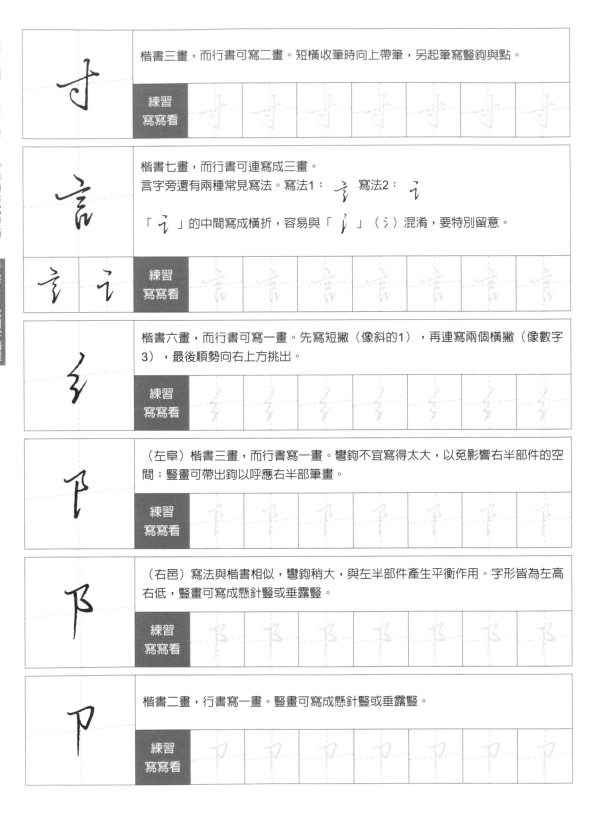

楷書三畫，而行書可寫二畫。短橫收筆時向上帶筆，另起筆寫豎鉤與點。

練習寫寫看

楷書七畫，而行書可連寫成三畫。
言字旁還有兩種常見寫法。寫法1：　寫法2：
「言」的中間寫成橫折，容易與「讠」（讠）混淆，要特別留意。

練習寫寫看

楷書六畫，而行書可寫一畫。先寫短撇（像斜的1），再連寫兩個橫撇（像數字3），最後順勢向右上方挑出。

練習寫寫看

（左阜）楷書三畫，而行書寫一畫。彎鉤不宜寫得太大，以免影響右半部件的空間；豎畫可帶出鉤以呼應右半部筆畫。

練習寫寫看

（右邑）寫法與楷書相似，彎鉤稍大，與左半部件產生平衡作用。字形皆為左高右低，豎畫可寫成懸針豎或垂露豎。

練習寫寫看

楷書二畫，行書寫一畫。豎畫可寫成懸針豎或垂露豎。

練習寫寫看

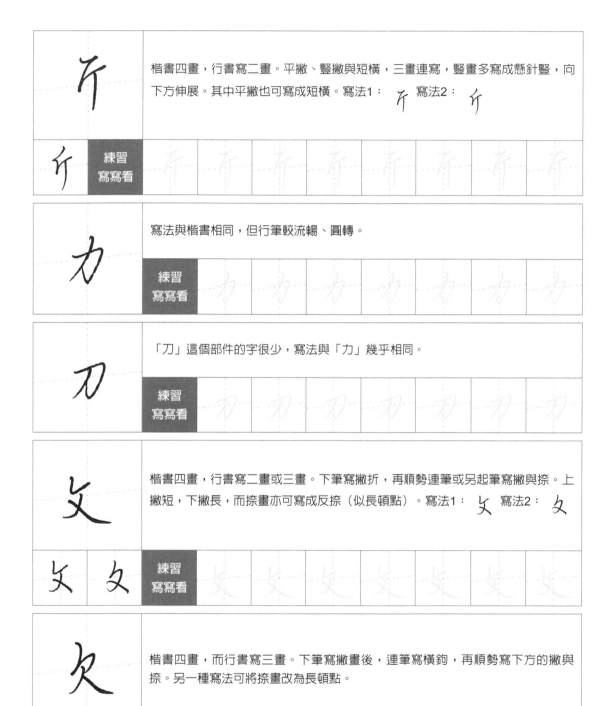

楷書四畫，行書寫二畫。平撇、豎撇與短橫，三畫連寫，豎畫多寫成懸針豎，向下方伸展。其中平撇也可寫成短橫。寫法1：斤　寫法2：斤

練習
寫寫看

寫法與楷書相同，但行筆較流暢、圓轉。

練習
寫寫看

「刀」這個部件的字很少，寫法與「力」幾乎相同。

練習
寫寫看

楷書四畫，行書寫二畫或三畫。下筆寫撇折，再順勢連筆或另起筆寫撇與捺。上撇短，下撇長，而捺畫亦可寫成反捺（似長頓點）。寫法1：攵　寫法2：攵

練習
寫寫看

楷書四畫，而行書寫三畫。下筆寫撇畫後，連筆寫橫鉤，再順勢寫下方的撇與捺。另一種寫法可將捺畫改為長頓點。

練習
寫寫看

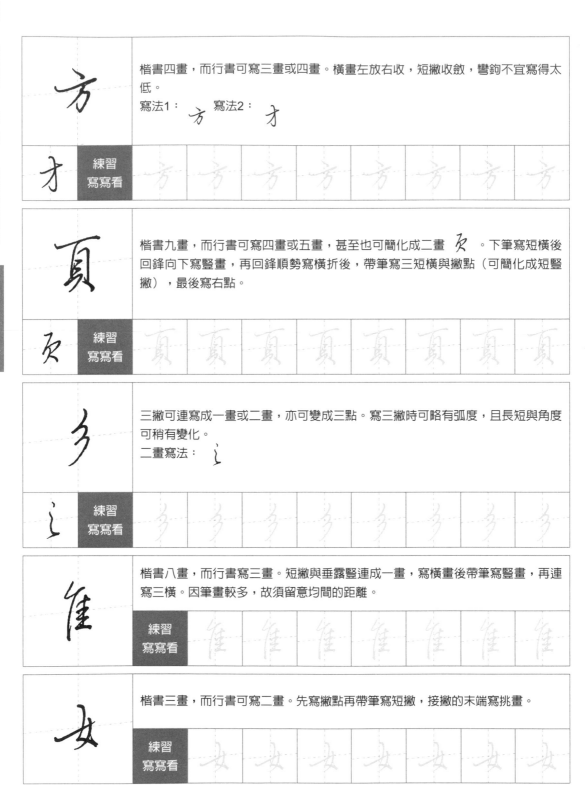

方

楷書四畫，而行書可寫三畫或四畫。橫畫左放右收，短撇收斂，彎鉤不宜寫得太低。
寫法1：　方　　寫法2：　才

| 練習寫寫看 | 方 | 方 | 方 | 方 | 方 | 方 | 方 | 方 |

頁

楷書九畫，而行書可寫四畫或五畫，甚至也可簡化成二畫 頁 。下筆寫短橫後回鋒向下寫豎畫，再回鋒順勢寫橫折後，帶筆寫三短橫與撇點（可簡化成短豎撇），最後寫右點。

| 練習寫寫看 | 頁 | 頁 | 頁 | 頁 | 頁 | 頁 | 頁 | 頁 |

多

三撇可連寫成一畫或二畫，亦可變成三點。寫三撇時可略有弧度，且長短與角度可稍有變化。
二畫寫法：　多

| 練習寫寫看 | 多 | 多 | 多 | 多 | 多 | 多 | 多 | 多 |

隹

楷書八畫，而行書寫三畫。短撇與垂露豎連成一畫，寫橫畫後帶筆寫豎畫，再連寫三橫。因筆畫較多，故須留意均間的距離。

| 練習寫寫看 | 隹 | 隹 | 隹 | 隹 | 隹 | 隹 | 隹 | 隹 |

女

楷書三畫，而行書可寫二畫。先寫撇點再帶筆寫短撇，接撇的末端寫挑畫。

| 練習寫寫看 | 女 | 女 | 女 | 女 | 女 | 女 | 女 | 女 |

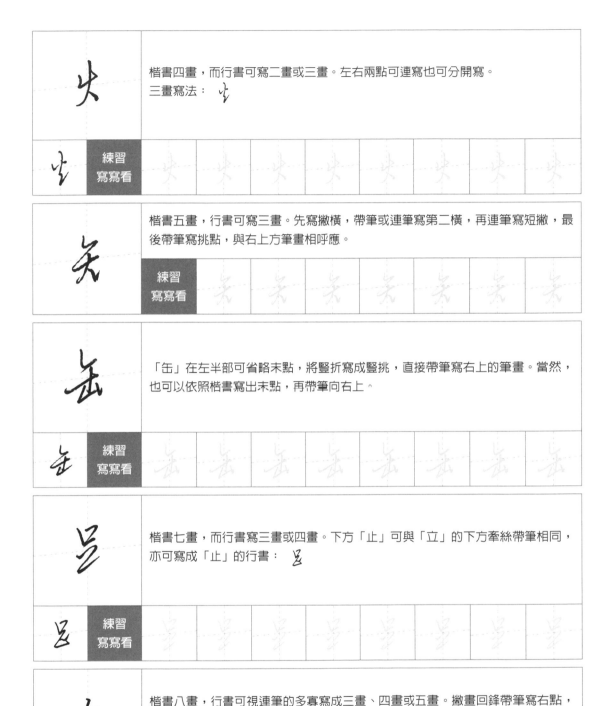

楷書四畫，而行書可寫二畫或三畫。左右兩點可連寫也可分開寫。
三畫寫法：

練習寫寫看

楷書五畫，行書可寫三畫。先寫撇橫，帶筆或連筆寫第二橫，再連筆寫短撇，最後帶筆寫挑點，與右上方筆畫相呼應。

練習寫寫看

「缶」在左半部可省略末點，將豎折寫成豎挑，直接帶筆寫右上的筆畫。當然，也可以依照楷書寫出末點，再帶筆向右上。

練習寫寫看

楷書七畫，而行書寫三畫或四畫。下方「止」可與「立」的下方牽絲帶筆相同，亦可寫成「止」的行書：

練習寫寫看

楷書八畫，行書可視連筆的多寡寫成三畫、四畫或五畫。撇畫回鋒帶筆寫右點，再帶筆寫兩短橫，然後接寫豎畫，再帶筆寫末三畫。
「金」在左側常見的寫法：❶　　❷　　❸　　❹

練習寫寫看

食	楷書的「食」在左半部寫成八畫，行書可寫成三畫或四畫。撇畫回鋒帶筆寫右點（收筆多帶有小鉤），再另起筆寫點，最後寫橫折鉤與豎挑（也可簡寫成豎挑）。 「食」在左側常見的寫法：❶ 食 ❷ 食 ❸ 食
食 食	**練習寫寫看** 食　食　食　食　食　食　食

弓	楷書三畫，而行書寫成一畫。上半部較緊，下半部的折鉤稍長，整體瘦長，上緊下鬆。
	練習寫寫看 弓　弓　弓　弓　弓　弓　弓

爻	楷書四畫，而行書則三畫完成。下筆寫短豎，再順勢連筆寫橫折橫（也可寫成橫折加上右點），最後寫橫撇與捺，而捺畫亦可寫成反捺。寫法：爻
	練習寫寫看 爻　爻　爻　爻　爻　爻　爻

酉	楷書七畫，而行書寫成三畫。前三畫連寫，中間連寫兩短豎，再連寫二短橫與挑（也可簡寫成一點與挑）。❶ 酉 ❷ 酉
	練習寫寫看 酉　酉　酉　酉　酉　酉　酉

爿	「爿」的楷書四畫，而行書改變筆順寫成二畫。先寫點，再帶筆寫豎畫，至收筆處順勢鉤出接寫挑畫。
	練習寫寫看 爿　爿　爿　爿　爿　爿　爿

馬	楷書十畫，而行書可寫成三畫或四畫。筆順與楷書不同，有兩種寫法：一是先寫左豎畫，再另起筆連寫橫畫與橫折鉤，最後寫右豎畫再連寫四點（可連寫成三點或挑畫）；二是先寫左豎畫，再寫短橫與右豎畫，帶筆向左上連寫兩橫、橫折鉤與四點。 寫法1：❶ 丨 ❷ 馬 ❸ 馬　寫法2：❶ 丨 ❷ 刂 ❸ 馬 ❹ 馬
馬	**練習寫寫看** 馬　馬　馬　馬　馬　馬　馬

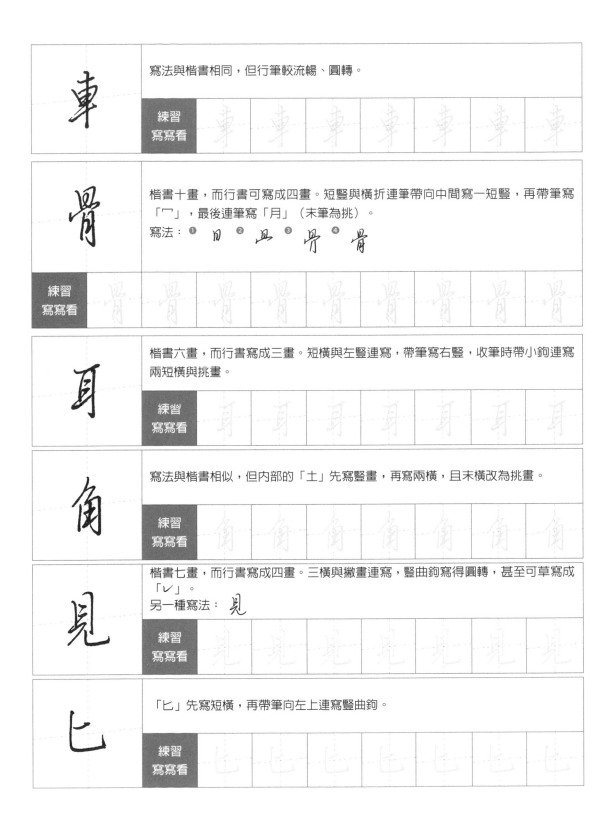

車	寫法與楷書相同,但行筆較流暢、圓轉。						
	練習 寫寫看	車	車	車	車	車	車

楷書十畫,而行書可寫成四畫。短豎與橫折連筆帶向中間寫一短豎,再帶筆寫「冂」,最後連筆寫「月」(末筆為挑)。
寫法:❶ 冃 ❷ 冎 ❸ 骨 ❹ 骨

骨	**練習 寫寫看**	骨	骨	骨	骨	骨	骨	骨

楷書六畫,而行書寫成三畫。短橫與左豎連寫,帶筆寫右豎,收筆時帶小鉤連寫兩短橫與挑畫。

耳	**練習 寫寫看**	耳	耳	耳	耳	耳	耳

寫法與楷書相似,但內部的「土」先寫豎畫,再寫兩橫,且末橫改為挑畫。

角	**練習 寫寫看**	角	角	角	角	角	角

楷書七畫,而行書寫成四畫。三橫與撇畫連寫,豎曲鉤寫得圓轉,甚至可草寫成「レ」。
另一種寫法: 見

見	**練習 寫寫看**	見	見	見	見	見	見

「匕」先寫短橫,再帶筆向左上連寫豎曲鉤。

匕	**練習 寫寫看**	匕	匕	匕	匕	匕	匕

1

他	個	但	作	使	代	何	化	像	位
他	個	但	作	使	代	何	化	像	位
他	個	但	作	使	代	何	化	像	位
他	個	但	作	使	代	何	化	像	位
他	個	但	作	使	代	何	化	像	位

重點提醒

● 撇連豎：

撇畫寫到末端時，筆尖向右上折回，連寫豎畫。

什	任	便	信	你	仍	條	件	住	依
什	任	便	信	你	仍	條	件	住	依
什	任	便	信	你	仍	條	件	住	依
什	任	便	信	你	仍	條	件	住	依
什	任	便	信	你	仍	條	件	住	依

重點提醒

- 「任」的右半部寫成「壬」，寫法很像阿拉伯數字7和2的連寫。
- 「仍」字左高右低，且「乃」的橫折鉤寫得圓轉。

ㄆ		（備）		ㄟ ㄒ			（從）		
保	值	備	傷	得	後	行	從	很	往
保	值	備	傷	得	後	行	從	很	往
保	值	備	傷	得	後	行	從	很	往
保	值	備	傷	得	後	行	從	很	往
保	值	備	傷	得	後	行	從	很	往

重點提醒

- 撇連撇：寫法與撇連豎相似，但撇畫宜略有弧度。 ㇒
- 「得」有三種常見寫法： ❶ 得 ❷ 淂 ❸ 淂
- 「備」的筆順： ❶ 亻 ❷ 亻 ❸ 伄 ❹ 伅 ❺ 伄 ❻ 備 ❼ 備 ❽ 備

＼木 　　　（極） 　　　＼禾

待	相	樣	機	極	根	格	標	種	利
待	相	樣	機	極	根	格	標	種	利

重點提醒

● 撇連點：❶ 木 ❷ 禾
將撇畫寫成撇挑，省略右點，直接帶筆向右半部件。

● 「利」的另一種常見寫法：利

禾　　　　　丶米　　　丶扌

程	和	精	把	接	提	打	指	持	推
程	和	精	把	接	提	打	指	持	推
程	和	精	把	接	提	打	指	持	推
程	和	精	把	接	提	打	指	持	推
程	和	精	把	接	提	打	指	持	推

重點提醒

● 鉤連挑：❶ 扌 ❷ 孑

　 鉤畫收筆時，控制好轉向右上的角度，直接挑出連寫右半部件。

● 「程」的另一種寫法：程

● 「精」的另一種寫法：精

＼牛		＼子	＼犭	＼忄		

找　排　物　特　孩　獨　情　性　快　懷

找　排　物　特　孩　獨　情　性　快　懷

重點提醒

● 左右點連筆：「忄」的兩點中間亦可連寫成一短橫，再帶筆向上接寫豎畫。

● 豎連右半部：
豎畫寫到末端時，筆尖向右上鉤出，連寫右半部件。

ネ			＼ネ	＼口					＼石
視	社	神	被	呢	嗎	如	知	加	確
視	社	神	被	呢	嗎	如	知	加	確
視	社	神	被	呢	嗎	如	知	加	確
視	社	神	被	呢	嗎	如	知	加	確
視	社	神	被	呢	嗎	如	知	加	確

重點提醒

- 「ロ」在右半部時，寫得較大、較偏低；寫在左半部的「ロ」則比寫在右半部略小、略偏高。

- 「視」還有另一種寫法： 視

- 「被」的筆順： ❶ 、 ❷ 亍 ❸ 礻 ❹ 衤 ❺ 祊 ❻ 神 ❼ 祔 ❽ 被

＼日		＼目	＼白	＼肉	＼月				
破	時	晚	眼	的	朓	朋	朝	明	期
破	時	晚	眼	的	朓	朋	朝	明	期

重點提醒

● 「破」的筆順：❶ 丆 ❷ 石 ❸ 矼 ❹ 矼 ❺ 砵 ❻ 破 ❼ 破

冫　氵（沒）

冷	沒	法	活	滿	深	流	清	決	治
冷	沒	法	活	滿	深	流	清	決	治
冷	沒	法	活	滿	深	流	清	決	治
冷	沒	法	活	滿	深	流	清	決	治
冷	沒	法	活	滿	深	流	清	決	治

重點提醒

● 上下點連筆：❶ 丶 ❷ 丶
　上點收筆時向左下鉤出，再接寫下點，兩點可分開或牽絲虛連。
● 三點連筆：❶ 氵 ❷ 氵
　第一點寫完後，帶筆向下寫豎挑，或者將三點以草書寫法連寫成豎挑。
● 「冷」的另一種寫法：冷

海	消	況	注	地	場	境	現	理	環
海	消	況	注	地	場	境	現	理	環
海	消	況	注	地	場	境	現	理	環
海	消	況	注	地	場	境	現	理	環
海	消	況	注	地	場	境	現	理	環

重點提醒

● 「地」的另一種寫法：地

● 「王」的寫法猶如阿拉伯數字「7」與「2」的連寫：

「7」＋「2」＝「王」

立		\刂					\寸	\言	
站	端	到	則	別	制	刻	對	説	許
站	端	到	則	別	制	刻	對	説	許

重點提醒

- 「到」的另一種寫法：到
- 「説」的另一種寫法：説
- 「許」的另一種寫法：許

50

重點提醒

● 「言」部常見的寫法：　❶ 言　❷ 言　❸ 讠

● 上面「言」部的字皆有另一種寫法，如下：

話 談 認 論 記 調 談 計 語 議

言　　　　＼糸（經）　　　　　　　　　（絕）

設	経	结	给	绝	统	终	约	纪	细
設	経	结	给	绝	统	终	约	纪	细
設	経	结	给	绝	统	终	约	纪	细
設	経	结	给	绝	统	终	约	纪	细
設	経	结	给	绝	统	终	约	纪	细

重點提醒

● 「設」的另一種寫法：設

\ㄅ		\ㄅ		\ㄇ	\斤（所）				
紅	除	際	院	都	那	部	即	所	新
紅	除	際	院	都	那	部	即	所	新

重點提醒

● 「所」的筆順：❶ 一 ❷ 一 ❸ 丆 ❹ 后 ❺ 乕 ❻ 所

斤	\力		\刀	\攵					\攵
斷	助	動	切	教	改	政	故	收	致
斷	助	動	切	教	改	政	故	收	致
斷	助	動	切	教	改	政	故	收	致
斷	助	動	切	教	改	政	故	收	致
斷	助	動	切	教	改	政	故	收	致

重點提醒

- 「切」字四畫，而行書可連寫成一畫或二畫。
- 「攵」可寫成三種常見寫法：攵 攵 攵
- 「致」的另一種寫法：致
- 「收」的筆順： ❶丨 ❷丩 ❸丩 ❹収 ❺收

欠		\方（於）		\頁		（須）		\彡	
次	歡	於	放	頭	題	須	領	影	形
次	歡	於	放	頭	題	須	領	影	形

重點提醒

● 三連撇：

寫法與撇連豎相似，三撇畫略有弧度，且末撇最長。三連撇有不同的寫法：

❶ 彡 ❷ 彡

隹			女			火	矢	缶	足
難	雖	離	好	姶	她	燈	短	缺	路
難	雖	離	好	姶	她	燈	短	缺	路
難	雖	離	好	姶	她	燈	短	缺	路
難	雖	離	好	姶	她	燈	短	缺	路
難	雖	離	好	姶	她	燈	短	缺	路

重點提醒

● 「燈」的另一種寫法： 燈

金	食	弓		夊	酉	爿	馬		
錢	餘	引	強	張	般	段	配	將	驗
錢	餘	引	強	張	般	段	配	將	驗
錢	餘	引	強	張	般	段	配	將	驗
錢	餘	引	強	張	般	段	配	將	驗
錢	餘	引	強	張	般	段	配	將	驗

重點提醒

- 「錢」的三種常見寫法：錢 錢 錢
- 「餘」的另一種寫法：餘
- 「般」的另一種寫法：般
- 「段」的筆順：❶ 丁 ❷ 丆 ❸ 丆 ❹ 丰 ❺ 丰 ❻ 段 ❼ 段 ❽ 段 ❾ 段

車			\骨	\耳	\角	\見		\比	（此）
輕	較	轉	體	取	解	觀	親	比	此
輕	較	轉	體	取	解	觀	親	比	此
輕	較	轉	體	取	解	觀	親	比	此
輕	較	轉	體	取	解	觀	親	比	此
輕	較	轉	體	取	解	觀	親	比	此

重點提醒

● 「解」的另一種寫法：解

● 「比」的筆順：❶ 丶 ❷ 匕 ❸ 比

● 「此」字的行書寫法較特別：

　寫法1：❶ 丶 ❷ 山 ❸ 山 ❹ 此　　寫法2：❶ 丶 ❷ 山 ❸ 山 ❹ 此

其他　　（能）

就	能	外	報	服	戰	靜	夠	務	
就	能	外	報	服	戰	靜	夠	務	
就	能	外	報	服	戰	靜	夠	務	
就	能	外	報	服	戰	靜	夠	務	
就	能	外	報	服	戰	靜	夠	務	

重點提醒

● 「能」字的行書寫法較特別：

❶ ⺈　❷ 夕　❸ 育　❹ 郎　❺ 能

● 點連豎：勹

　點畫收筆時，筆尖向豎畫起筆位置帶出小鉤，再連寫豎畫。

59

臨摹古帖　前篇

　　當學習一段時間的硬筆字，熟練了基本筆法與結構法則後，就可以開始進入習寫古帖的階段。古帖即古代的毛筆書法字帖，可分成碑與帖兩種。碑是指鐫刻在石板、木板或金屬上的文字，經過拓印而呈現黑底白字，稱之為刻本；帖則是指書寫在紙張或絹帛上，字跡墨色清晰可見，稱之為墨跡本。無論是碑或帖，只要是字跡清晰且合於法度，被歷代書家所認可的法帖，皆適合用以學習硬筆書法。

　　習寫古帖主要有以下方式：

（一）讀帖

　　在臨摹碑帖前先仔細對筆法與結構進行觀察、分析，揣摩其特點，就是讀帖。觀察用筆的細節與字形結構的特徵，有助於提高眼力，進而增進臨摹時的精準度。

（二）摹帖

　　所謂摹帖，就是在帖本上按照字的筆畫位置，進行描摹，是臨摹的基礎階段。一般的方法是以薄的描圖紙放在帖本上，再用硬筆循著筆畫的中心線書寫。因毛筆書寫的筆畫較粗，而硬筆書寫的筆畫則相對較細，故摹寫時只要將筆畫的中心線寫出，不必刻意模仿毛筆字的筆畫粗細。若反覆將筆畫變粗，反而失去了硬筆書寫爽利的特質。初學古帖尚未完全掌握其結構特徵時，不妨先以摹帖方式學習，效果較佳。而摹帖的過程應完全照著字帖上的筆畫位置寫，不可隨意改動，力求寫得準確。

（三）臨帖

　　所謂臨帖，就是將字帖放在一旁，按照字的筆法與結構進行模仿，書寫在另一張紙上，是臨摹的進階階段。臨帖時除了應模仿其筆法，並應注意筆畫間的相對位置，最好能做到「以假亂真」。

　　古代的法帖是以毛筆書寫，除了小楷字外，許多著名的碑帖字體都比一般硬筆書寫的字要大得多，臨摹起來並不容易，因此可將碑帖縮小影印成適當的大小，以方便臨摹。

上下組合字

　　上下組合字就是由上、下兩部件組成的國字。字形結構要根據上、下部件的寬窄與疏密做適當的安排，才能使整個字看起來較為協調。基本上若能依循楷書結體的原則，掌握均間、斜勢與主筆伸展的組字要領，大致就能達到美觀的要求了。

　　上下組合字中除了極少部分的字上下寬度相當，如「員」字，大部分的字依組成部件分成上寬下窄或上窄下寬兩種結構類型。上寬下窄結構的字，上方部件向左右伸展，例如：「常」、「金」；上窄下寬結構的字，則是下方部件向左右伸展，例如：「安」、「花」。

示範單字	頁碼	示範單字	頁碼
六市高言產夜亦見先光	68	熱照點意想感思念態怎	75
竟兒兔充音軍家實定安	69	息果業樂禁素緊索導要	76
完它字寫象容空突究當	70	委名各告否喜足另界異	77
常需電著落花萬華苦若	71	留早是量易景最書畫美	78
等第管笑會全今合命令	72	義首前曾受愛爭與興學	79
金發分公看員質資青背	73	覺舉多些長表望整甚步	80
去者走老考至基盡無然	74	帶希單嚴臺參準	81

部件基本筆法

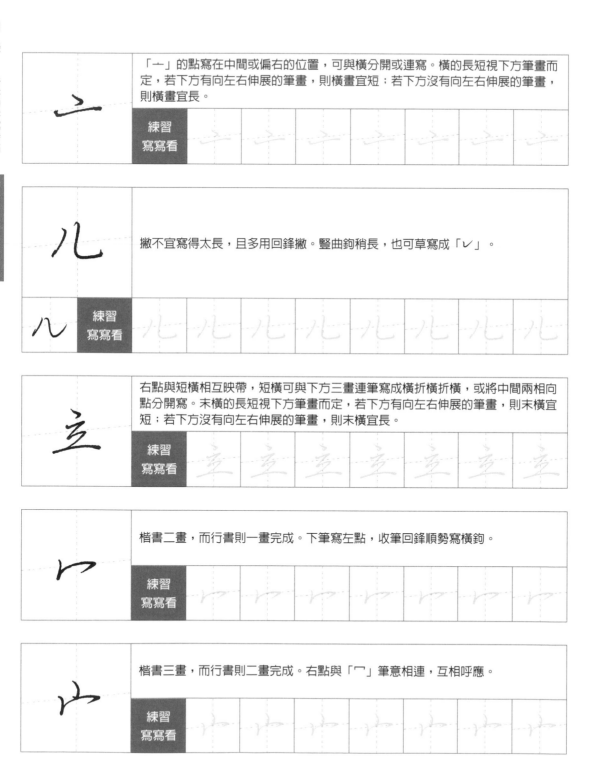

「亠」的點寫在中間或偏右的位置，可與橫分開或連寫。橫的長短視下方筆畫而定，若下方有向左右伸展的筆畫，則橫畫宜短；若下方沒有向左右伸展的筆畫，則橫畫宜長。

> 練習
> 寫寫看

撇不宜寫得太長，且多用回鋒撇。豎曲鉤稍長，也可草寫成「ㄴ」。

> 練習
> 寫寫看

右點與短橫相互映帶，短橫可與下方三畫連筆寫成橫折橫折橫，或將中間兩相向點分開寫。末橫的長短視下方筆畫而定，若下方有向左右伸展的筆畫，則末橫宜短；若下方沒有向左右伸展的筆畫，則末橫宜長。

> 練習
> 寫寫看

楷書二畫，而行書則一畫完成。下筆寫左點，收筆回鋒順勢寫橫鉤。

> 練習
> 寫寫看

楷書三畫，而行書則二畫完成。右點與「冖」筆意相連，互相呼應。

> 練習
> 寫寫看

楷書七畫，而行書連寫成三畫或四畫。橫撇連寫，帶筆寫彎鉤與兩撇，再帶筆寫右側的撇與捺。最後二畫也可連寫成一畫，類似數字3：永 。

練習
寫寫看

上方寫法與「宀」相同，下方兩畫寫得短小，末畫向左下出鋒，帶出下方的筆畫。

練習
寫寫看

楷書八畫，而行書則四畫完成。短橫帶筆寫「冖」，中豎宜短，收筆時帶筆寫左右呼應的四點。左兩點連寫成一曲線後牽絲寫右兩點。

練習
寫寫看

草字頭的筆畫短小，常見三種寫法：
1.先寫左豎，帶筆向左寫左橫（可寫成挑點），連筆寫右橫，再帶筆寫短撇。
2.先寫長橫，再寫左豎，收筆向右上順勢起筆寫短撇。
3.先寫左右兩相向點，再順勢寫短橫。

練習
寫寫看

楷書六畫，而行書則連寫成一畫或二畫。大致上寫成左低右高，且收筆時向左下方鉤出，帶向下一筆畫。

練習
寫寫看

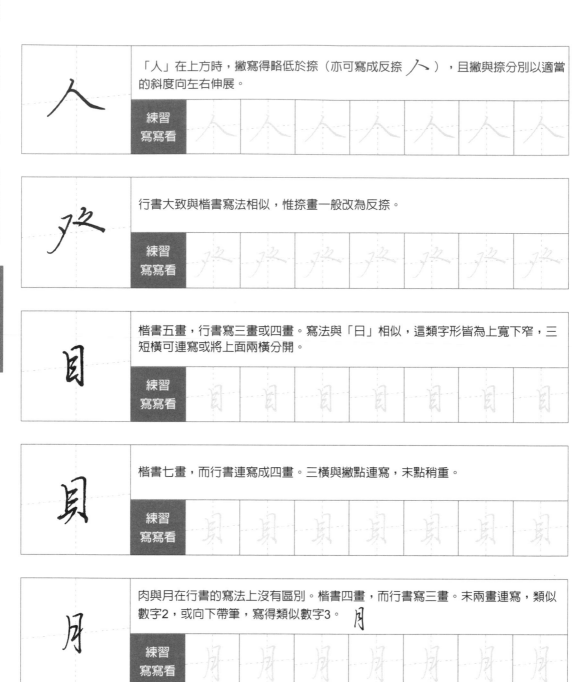

人

「人」在上方時，撇寫得略低於捺（亦可寫成反捺 ），且撇與捺分別以適當的斜度向左右伸展。

練習
寫寫看

癶

行書大致與楷書寫法相似，惟捺畫一般改為反捺。

練習
寫寫看

目

楷書五畫，行書寫三畫或四畫。寫法與「日」相似，這類字形皆為上寬下窄，三短橫可連寫或將上面兩橫分開。

練習
寫寫看

貝

楷書七畫，而行書連寫成四畫。三橫與撇點連寫，末點稍重。

練習
寫寫看

月

肉與月在行書的寫法上沒有區別。楷書四畫，而行書寫三畫。末兩畫連寫，類似數字2，或向下帶筆，寫得類似數字3。 月

練習
寫寫看

楷書三畫，行書可同楷書寫三畫，亦可改變筆順，先寫豎畫再寫二連橫。「土」在字上、字底的寫法不同。

寫在上部：❶ 、 ❷ 十 ❸ 土　寫在下部：❶ 丿 ❷ 土

土	練習寫寫看							

寫法與楷書相同，但行筆較流暢、圓轉。外框不宜寫得太大，中間兩短豎相向若點，互相呼應。

	練習寫寫看							

楷書四畫，行書可連寫成二點或兩點，也可用一橫代替四點。四點雖小，但連寫時應留意其輕重與大小變化，彼此相互映帶，筆斷意連。

	練習寫寫看							

楷書四畫，而行書連寫成二畫或三畫。臥鉤可與末兩點分開或連寫，有時為加快書寫速度，還可草寫成三點連寫。二畫：心　三畫：心　草寫：心

心	練習寫寫看							

「木」在字的下方時，一般將撇捺改為相互呼應的兩點。少數如「果」字縮短橫畫，亦可寫成撇與反捺。其橫畫是否伸長，取決於上方是否有左右伸展的筆畫。（同一個方向最多出現一個長筆畫的結體原則）

「果」字中的「木」：❶ 十 ❷ 木

練習寫寫看							

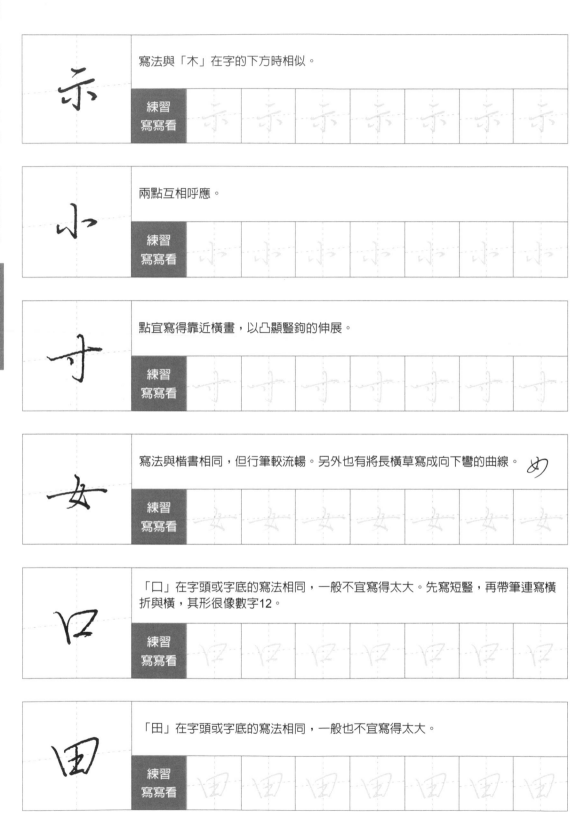

示　寫法與「木」在字的下方時相似。
練習寫寫看

小　兩點互相呼應。
練習寫寫看

寸　點宜寫得靠近橫畫，以凸顯豎鉤的伸展。
練習寫寫看

女　寫法與楷書相同，但行筆較流暢。另外也有將長橫草寫成向下彎的曲線。
練習寫寫看

口　「口」在字頭或字底的寫法相同，一般不宜寫得太大。先寫短豎，再帶筆連寫橫折與橫，其形很像數字12。
練習寫寫看

田　「田」在字頭或字底的寫法相同，一般也不宜寫得太大。
練習寫寫看

日	「日」在字頭或字底的寫法相同，同樣不宜寫得太大。豎畫與橫折筆勢相映帶，兩短橫連寫，形似數字2。
	練習寫寫看　日　日　日　日　日　日　日

ㄟ	兩點連寫，可斷可連。左點為挑點，右點為撇點，一般寫成左低右高。
	練習寫寫看　ㄟ　ㄟ　ㄟ　ㄟ　ㄟ　ㄟ　ㄟ

而	楷書四畫，而行書則連寫成二畫 而 或三畫 而 。先寫平撇，再帶筆寫左右呼應的三點，整體應緊湊。另也可將平撇寫成短橫，有兩種寫法：

而 帀	**練習寫寫看**　而　而　而　而　而　而　而

亠（六）　　　　　　　　　　　　　　　　儿

六	市	高	言	產	夜	亦	見	先	光
六	市	高	言	產	夜	亦	見	先	光
六	市	高	言	產	夜	亦	見	先	光
六	市	高	言	產	夜	亦	見	先	光
六	市	高	言	產	夜	亦	見	先	光

重點提醒

● 「六」的點與橫可連寫成豎折。

● 「見」、「先」、「光」等字的豎曲鉤可寫成「レ」。

見　先　光

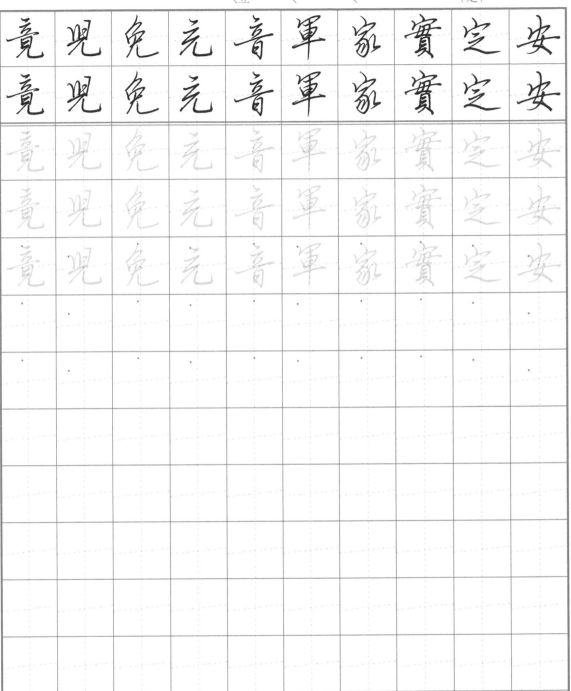

重點提醒

- 「竟」、「兒」、「免」、「充」的另一種寫法： 竟 兜 免 充
- 「家」的另一種寫法： 家
- 「定」的另一種寫法： 定

獨體字　左右組合字　**上下組合字**　半包圍字／全包圍字　三疊／三拼／複雜字

宀				豕	穴				少
完	它	字	寫	象	容	空	突	究	當
完	它	字	寫	象	容	空	突	究	當
完	它	字	寫	象	容	空	突	究	當
完	它	字	寫	象	容	空	突	究	當
完	它	字	寫	象	容	空	突	究	當

重點提醒

- 「完」的另一種寫法：完
- 「象」的另一種寫法：象
- 「少」上方三畫連寫，撇點與「宀」筆意相連，互相呼應。

＼雨　　　　　＼艹

常	需	電	著	落	花	萬	華	苦	若
常	需	電	著	落	花	萬	華	苦	若
常	需	電	著	落	花	萬	華	苦	若
常	需	電	著	落	花	萬	華	苦	若
常	需	電	著	落	花	萬	華	苦	若

重點提醒

- 「花」的另一種寫法： 花
- 「落」的另一種寫法： 落
- 「苦」的另一種寫法： 苦

＼竹 ＼人

等	第	管	笑	會	全	今	合	命	令
等	第	管	笑	會	全	今	合	命	令
等	第	管	笑	會	全	今	合	命	令
等	第	管	笑	會	全	今	合	命	令
等	第	管	笑	會	全	今	合	命	令

重點提醒

● 「笑」的另一種寫法：笑

● 「會」的筆順：❶ノ ❷入 ❸仐 ❹佘 ❺佘 ❻侖

　　　　　　　❼侖 ❽侖 ❾會 ❿會 ⓫會

● 「會、全、今、合、命、令」的另一種寫法：

　　會全今合命令

＼火	＼八		＼目	＼貝			＼月	＼肉	
金	發	分	公	看	員	質	資	青	背
金	發	分	公	看	員	質	資	青	背

重點提醒

● 「金」的另一種寫法：金

● 「發」常見的寫法：發 發

● 「分」字的筆順：❶ ノ ❷ 八 ❸ 分 ❹ 分

● 「公」的另一種寫法：公

● 「看」的另一種寫法：看

● 「背」的筆順：❶ ー ❷ 北 ❸ 北 ❹ 北 ❺ 北 ❻ 背 ❼ 背 ❽ 背

土 　　　　　　　　　　　　　　　　　\皿　　\灬

去	者	走	老	考	至	基	盡	無	然
去	者	走	老	考	至	基	盡	無	然
去	者	走	老	考	至	基	盡	無	然
去	者	走	老	考	至	基	盡	無	然
去	者	走	老	考	至	基	盡	無	然

重點提醒

- 「走」的另一種寫法：走

- 「老」的另一種寫法：老

- 「土」在字的下方時，筆順先寫短豎再帶筆寫兩橫，其豎畫宜寫得略短。

- 「無」的筆順：❶ ⺊　❷ ⺁　❸ ⺊　❹ ⺊　❺ ⺊　❻ 无　❼ 無　❽ 無

- 「然」有三種常見的寫法：❶ 然　❷ 然　❸ 然

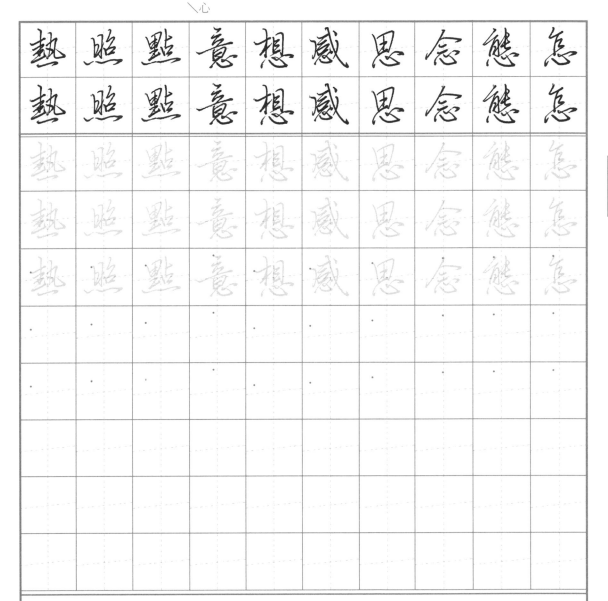

＼心

熱	照	點	意	想	感	思	念	態	怎

重點提醒

● 「熱」的筆順：❶ ㇀ ❷ 十 ❸ 扌 ❹ 未 ❺ 圭 ❻ 封

　　　　　　　❼ 埶 ❽ 埶 ❾ 熱

● 「感」的筆順：❶ ㇄ ❷ 丆 ❸ 厂 ❹ 𢦏 ❺ 咸 ❻ 咸

　　　　　　　❼ 咸 ❽ 咸 ❾ 感 ❿ 感 ⓫ 感

● 「念」的另一種寫法：念

75

心	\木			\示	\糸			\寸	\女
息	果	業	樂	禁	素	緊	索	導	要
息	果	業	樂	禁	素	緊	索	導	要
息	果	業	樂	禁	素	緊	索	導	要
息	果	業	樂	禁	素	緊	索	導	要
息	果	業	樂	禁	素	緊	索	導	要

重點提醒

● 「導」的捺畫宜平，且下方須留出適當的空間寫「寸」。

● 「要」的另一種寫法：要

＼口				（足）			＼田（界）		
委	名	各	告	咼	喜	足	另	界	異
委	名	各	告	咼	喜	足	另	界	異

重點提醒

- 「委」的另一種寫法：委
- 「足」的另一種寫法：足
- 「界」的筆順：❶ ＼　❷ 冂　❸ 皿　❹ 田　❺ 田
 ❻ 甲　❼ 畀　❻ 畀　❼ 界

留	早	是	量	易	景	最	書	畫	美
留	早	是	量	易	景	最	書	畫	美
留	早	是	量	易	景	最	書	畫	美
留	早	是	量	易	景	最	書	畫	美
留	早	是	量	易	景	最	書	畫	美

重點提醒

- 「留」的另一種寫法：畄
- 「美」字的行書常見有三種寫法：

 寫法1： 美 ❶ ╱ ❷ 至 ❸ 芽 ❹ 美 ❺ 美 ❻ 美

 寫法2： 美 ❶ ╱ ❷ 至 ❸ 芽 ❹ 美 ❺ 美

 寫法3： 美 ❶ ╱ ❷ 干 ❸ 半 ❹ 芏 ❺ 羊 ❻ 美

義	首	前	曾	受	愛	爭	興	興	學
義	首	前	曾	受	愛	爭	興	興	學

重點提醒

● 「臼」這一類字的寫法：左側「𠂤」寫成「ㄐ」，右側「彐」寫成「ㅋ」，中間「爻」、「⿱」寫成「ㄅ」；「同」則寫成「冋」。例如：

學：❶ ㄐ ❷ ㄐ′ ❸ ㄐ𠂇 ❹ 肸 ❺ 𦥯 ❻ 𦥼 ❼ 𨳐 ❽ 學

興：❶ ㄐ ❷ 𦥑 ❸ 𦥯 ❹ 𦥼 ❺ 𦥶 ❻ 興

79

臼　　　　　　　　＼其他　（些）

覽	舉	多	些	長	表	望	整	甚	步
覽	舉	多	些	長	表	望	整	甚	步
覽	舉	多	些	長	表	望	整	甚	步
覽	舉	多	些	長	表	望	整	甚	步
覽	舉	多	些	長	表	望	整	甚	步

重點提醒

● 豎挑連撇捺：

豎挑出鋒後，接寫撇畫，中間行筆過程應稍微提筆，可空中帶筆或牽絲連筆。撇畫收筆時直接連寫捺畫（常以反捺代替斜捺）。

以

帶	希	單	嚴	臺	參	準			
帶	希	單	嚴	臺	參	準			
帶	希	單	嚴	臺	參	準			
帶	希	單	嚴	臺	參	準			
帶	希	單	嚴	臺	參	準			

重點提醒

● 「希」的筆順：❶ ノ ❷ メ ❸ ナ ❹ 北 ❺ 书 ❻ 布 ❼ 希

● 「參」的筆順：❶ ㄥ ❷ 厶 ❸ 厽 ❹ 灸 ❺ 叅 ❻ 參 ❼ 參

● 「準」的筆順：❶ 丶 ❷ 氵 ❸ 汁 ❹ 汢 ❺ 淮 ❻ 進 ❼ 準

臨摹古帖　中篇

　　歷史上流傳下來的經典碑帖不勝枚舉，這裡先介紹適合初學入門的楷書臨摹範帖：唐代歐陽詢《九成宮醴泉銘》。此碑記述了唐太宗貞觀六年將隋代仁壽宮改爲九成宮之事，爲歐陽詢晚年的楷書代表作，被譽爲「楷法第一」。其結構嚴謹，方圓兼施，中宮緊收，字形多瘦長、挺拔，歷來被奉爲初學書法的典範，世稱「歐體」。臨寫時宜掌握筆勢險峻、疏密得體、沉穩剛健的整體風格。對於初學者能產生字形斜勢的書寫習慣，寫出較具姿態與神采的美字。

微	微	微			淒	淒	淒	
風	風	風			清	清	清	
徐	徐	徐			之	之	之	
動	動	動			涼	涼	涼	
有	有	有						

臨帖重點說明

● 微：中間兩豎畫分別向上、下伸展，左撇右捺則向兩旁伸展，中宮緊收。

● 風：左撇收筆回鋒，增加縱向感，與橫斜鉤呈相背之勢。

● 徐：「彳」在上撇起筆的下方寫第二撇，豎畫略有弧度，並與撇畫分離。

● 動：「重」的橫畫斜上並保持均間，與「力」呈相向之勢。

● 有：橫畫斜上，字形略小。

● 淒：第一點爲右點，順勢帶向第二點。豎畫向上伸展，而長橫左右伸展，有疏
　　　有密。

● 清：第一點爲撇點，第二點爲豎點，挑點較短。橫畫保持均間，豎畫向上伸展。

● 之：字形略扁，捺畫伸展。

● 涼：長橫與「氵」穿插，豎鉤向下伸展。

半包圍字／全包圍字

　　包圍結構的字可分成半包圍字與全包圍字。半包圍字有幾種不同形式，有「上包左」的，如「原」、「處」、「展」、「房」等；有「上包右」的，如「氣」；有「下包左」的，如「進」、「建」、「越」等；還有三面包圍的，如「問」、「風」、「區」等。各類半包圍字都有其書寫要點，練習時可多留意。

　　全包圍字即是「囗」部的字。此類結構的字要保持內部筆畫的均間，且字框不宜寫得過大。凡是包圍結構的字，書寫時要處理好包圍部件與被包圍部件之間的關係，通常被包圍的部件要寫得緊湊一點。

示範單字	頁碼
原反歷麼度底廣痛處房	87
層展門開間問關氣風	88
區這過還道進近遠通	89
連造運達追建起越題	90
因國	91

部件基本筆法

半包圍字

厂	一畫完成，寫成橫撇。撇畫可出鋒 ノ 或回鋒 ノ 帶筆向下一畫。
	練習寫寫看

广	一般寫成二畫，若內部筆畫較多也可寫成三畫。 广
	練習寫寫看

疒	楷書五畫，而行書可連寫成三畫。橫畫不宜寫得太長，且兩點多連寫，收筆輕觸撇畫。❶ 丶 ❷ 广 ❸ 疒
	練習寫寫看

虍	大多數「虍」部的字行書的寫法與楷書相似，而「處」字行書的寫法比較特殊，常見有兩種寫法，請見p87。
	練習寫寫看

尸	楷書三畫，行書寫成二畫。橫折與橫連寫，再起筆寫撇畫，而撇畫可寫成出鋒撇 尸 或回鋒撇 尸 。
	練習寫寫看

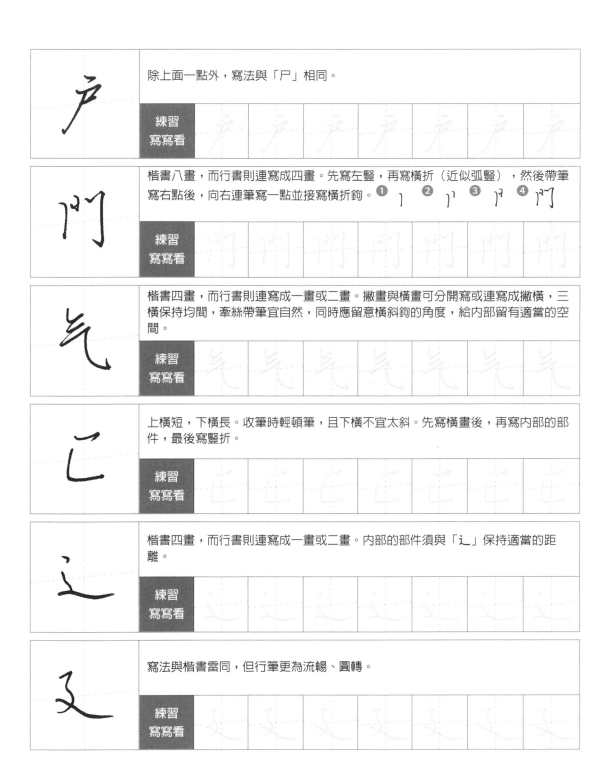

除上面一點外，寫法與「尸」相同。

練習
寫寫看

楷書八畫，而行書則連寫成四畫。先寫左豎，再寫橫折（近似弧豎），然後帶筆寫右點後，向右連筆寫一點並接寫橫折鉤。 ❶ 丨 ❷ 丿 ❸ 丿 ❹ 門

練習
寫寫看

楷書四畫，而行書則連寫成一畫或二畫。撇畫與橫畫可分開寫或連寫成撇橫，三橫保持均間，牽絲帶筆宜自然，同時應留意橫斜鉤的角度，給內部留有適當的空間。

練習
寫寫看

上橫短，下橫長。收筆時輕頓筆，且下橫不宜太斜。先寫橫畫後，再寫內部的部件，最後寫豎折。

練習
寫寫看

楷書四畫，而行書則連寫成一畫或二畫。內部的部件須與「辶」保持適當的距離。

練習
寫寫看

寫法與楷書雷同，但行筆更為流暢、圓轉。

練習
寫寫看

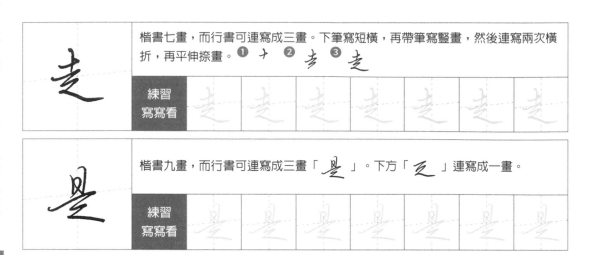

楷書七畫，而行書可連寫成三畫。下筆寫短橫，再帶筆寫豎畫，然後連寫兩次橫折，再平伸捺畫。 ❶ 十 ❷ 走 ❸ 走

楷書九畫，而行書可連寫成三畫「是」。下方「疋」連寫成一畫。

全包圍字

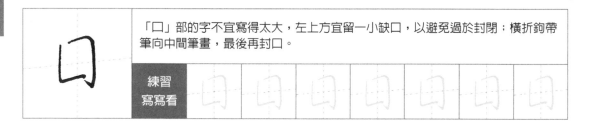

「口」部的字不宜寫得太大，左上方宜留一小缺口，以避免過於封閉；橫折鉤帶筆向中間筆畫，最後再封口。

┌厂		＼广				＼广	＼虍（處）＼戶		
原	反	歷	麼	度	底	廣	痛	處	房
原	反	歷	麼	度	底	廣	痛	處	房
原	反	歷	麼	度	底	廣	痛	處	房
原	反	歷	麼	度	底	廣	痛	處	房
原	反	歷	麼	度	底	廣	痛	處	房

重點提醒

● 「歷」的另一種寫法：歷

● 「處」有兩種寫法：

處：❶一　❷二　❸卢　❹虍　❺虍　❻處　❼處　❽處

處：❶一　❷二　❸广　❹严　❺虍　❻虎　❼處　❽處　❾處

尸		＼門				（關）	＼气	＼几	
層	展	門	開	間	問	關	氣	風	
層	展	門	開	間	問	關	氣	風	
層	展	門	開	間	問	關	氣	風	
層	展	門	開	間	問	關	氣	風	
層	展	門	開	間	問	關	氣	風	

重點提醒

● 「風」的筆順：

① 丿 ② 几 ③ 風

區	這	過	還	道	進	近	遠	通	
區	這	過	還	道	進	近	遠	通	
區	這	過	還	道	進	近	遠	通	
區	這	過	還	道	進	近	遠	通	
區	這	過	還	道	進	近	遠	通	

重點提醒

● 「區」的另一種寫法：

辶　　　　　　　　　　　　　　　　　　　　　辵　　辵走　　辵是

連	造	運	達	追	建	起	越	題	
連	造	運	達	追	建	起	越	題	
連	造	運	達	追	建	起	越	題	
連	造	運	達	追	建	起	越	題	
連	造	運	達	追	建	起	越	題	

重點提醒

● 「起」的另一種寫法： 起

● 「越」的另一種寫法： 越

囚	國								
囚	國								

重點提醒

● 「囗」部的字不宜寫得太大，其內部應保持均間。

臨摹古帖　後篇

　　適合初學入門的行書臨摹範帖，可選擇唐代懷仁集王羲之書《大唐三藏聖教序》。

　　此碑為唐代弘福寺僧懷仁匯集皇室所藏王羲之行書真跡鐫刻而成。內容是唐太宗為玄奘法師翻譯佛經所作的序文，以及玄奘法師的謝表與心經等，共計2400多字，是現存王羲之真跡中最能體現其精髓的作品，備受歷代書家推崇。此碑風格流利、端莊，筆勢剛健有骨力。因帖字不大，線條勁挺，極適合硬筆臨寫。

天	天	天			陽	陽	陽
地	地	地			而	而	而
苞	苞	苞			易	易	易
乎	乎	乎			識	識	識
陰	陰	陰					

臨帖重點說明

- 天：下半部連線呈傾斜角度，字形顯得比較活潑。
- 地：左邊筆畫少，占位較少；右邊筆畫多，占位較多，結構左窄右寬。
- 苞：「艹」上寬下窄，筆意相連，字形略長。
- 乎：以縱向筆畫為主，宜將彎鉤伸長使整個字形呈長條狀。中間點與點透過鉤挑進行連寫，使點畫關係更緊密。
- 陰：當豎畫在左半部時，可略帶弧度以照應右半部。撇畫與「阝」穿插，呈左低右高之勢。
- 陽：「勿」的橫折鉤以圓代方，撇畫均間排列。
- 而：以橫向筆畫為主，橫向伸展使整個字呈扁形，寫法是豎短橫長。
- 易：要注意斜中求正，使整個字不會傾斜，同時要留意撇畫的均間。
- 識：三拼字結構的字要使各部分安排勻稱協調，大小合宜，整體和諧。

三疊／三拼／複雜字

　　三疊字是指像「品」字這樣結構的字，須注意各部件的大小。三拼字就是由三個部件組成的字，如「做」、「識」、「隨」等字，要注意各部件的高低或長短，以及各部件在字格中的比例。而複雜字則是筆畫較多，且部件組成較複雜的字，如「聲」。上有左右組合字「殸」，下有「耳」，結構上要留意均間距離的安排，以及主筆的伸展與次筆的收斂，以免寫得太大或過於平正。

示範單字	頁碼
品做倒漸識隨班幾勢聲	94
響歲變聽飛歸	95

三疊字　　＼三拼字　　　　　　　　　　　　　　　　　＼複雜字

品	傲	倒	漸	識	隨	班	幾	勢	聲
品	傲	倒	漸	識	隨	班	幾	勢	聲
品	傲	倒	漸	識	隨	班	幾	勢	聲
品	傲	倒	漸	識	隨	班	幾	勢	聲
品	傲	倒	漸	識	隨	班	幾	勢	聲

重點提醒

● 「品」的寫法與楷書相近，但行筆更爲流暢、圓轉。

（歲）

響	歲	夒	聽	飛	歸				
響	歲	夒	聽	飛	歸				
響	歲	夒	聽	飛	歸				
響	歲	夒	聽	飛	歸				
響	歲	夒	聽	飛	歸				

重點提醒

● 「飛」的筆順寫法：

❶ ㇟　❷ 飞　❸ 飞　❹ 飛　❺ 飛　❻ 飛

國家圖書館出版品預行編目 (CIP) 資料

美字進化論 2：500 行書常用字精選〈教學本〉／李彧著 . -- 初版 . -- 臺北市：麥
田出版：家庭傳媒城邦分公司發行 , 民 107.01
　　面；　　公分

ISBN 978-986-344-522-7 （平裝）

1. 習字範本　2. 行書

943.97　　　　　　　　　　　　　　　　　　　　　　　106022780

美字進化論 2：500 行書常用字精選〈教學本〉

作　　　者／李彧
特約編輯／余純菁
責任編輯／賴逸娟
主　　　編／林怡君
封面設計／蕭旭芳
國際版權／吳玲緯、蔡傳宜
行　　　銷／艾青荷、蘇莞婷、黃家瑜
業　　　務／李再星、陳美燕、杻幸君
編輯總監／劉麗真
總 經 理／陳逸瑛
發 行 人／涂玉雲
出　　　版／麥田出版
　　　　　　10483 台北市民生東路二段 141 號 5 樓
　　　　　　電話：(02) 25007696　傳真：(02) 25001967
　　　　　　網站：http://www.ryefield.com.tw
發　　　行／英屬蓋曼群島商家庭傳媒股份有限公司城邦分公司
　　　　　　台北市民生東路二段 141 號 11 樓
　　　　　　書虫客服務專線：02-25007718・02-25007719
　　　　　　24 小時傳真服務：02-25001990・02-25001991
　　　　　　服務時間：週一至週五 09:30-12:00・13:30-17:00
　　　　　　郵撥帳號：19863813　戶名：書虫股份有限公司
　　　　　　讀者服務信箱 E-mail：service@readingclub.com.tw
　　　　　　網址：www.cite.com.tw
香港發行所／城邦（香港）出版集團有限公司
　　　　　　香港灣仔駱克道 193 號東超商業中心 1 樓
　　　　　　電話：(852) 25086231　傳真：(852) 25789337
　　　　　　E-mail：hkcite@biznetvigator.com
馬新發行所／城邦（馬新）出版集團
　　　　　　【Cite(M) Sdn. Bhd.】
　　　　　　地址：41, Jalan Radin Anum, Bandar Baru Sri Petaling, 57000 Kuala Lumpur, Malaysia.
　　　　　　電話：(603) 90578822　傳真：(603) 90576622
　　　　　　電郵：cite@cite.com.my
總 經 銷／聯合發行股份有限公司　電話：(02)29178022　傳真：(02)29156275
排　　　版／游淑萍
製版印刷／中原造像股份有限公司

初版一刷／2018 年 1 月
初版四刷／2022 年 4 月
定價／NT$ 250
ISBN ／978-986-344-522-7

新型中文習字裝置專利第 M535154 號